Watercolor

작고
예쁜
수채화

컬러링북

미아(이혜란)

지음

EJONG

이 책에 사용된 아코프린트1.5 200g의 특장점

-내추럴한 촉감과 뛰어난 인쇄성을 갖춘 고급 인쇄용지
-유사제품 대비 높은 볼륨감
-FSC®인증 무염소 표백 펄프를 사용한 친환경 제품

이 책의 사용법

뜯어 쓰기 쉽게 제작되어 낱장으로 뜯어
채색하거나 보관하기 쉬워요!

테두리 선을 따라 조심조심 잘라내
예쁜 책갈피로 사용해도 좋아요!

뒷면에는 작품명과 완성한 날을
적을 수 있는 공간이 있습니다.

하단의 빈칸에 이름을 적어보세요.
세상에 하나뿐인 작가와의 콜라보 작품이
완성됩니다.

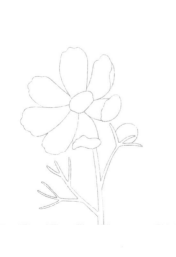

Title :

Date . .

Title :

Date . .

Mia & ——————

Mia & ——————

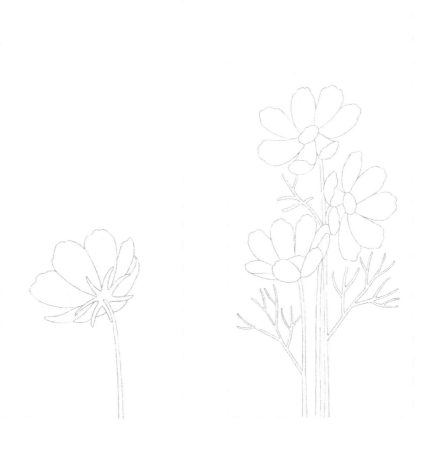

Title :

Date . .

Title :

Date . .

Mia & _____

Mia & _____

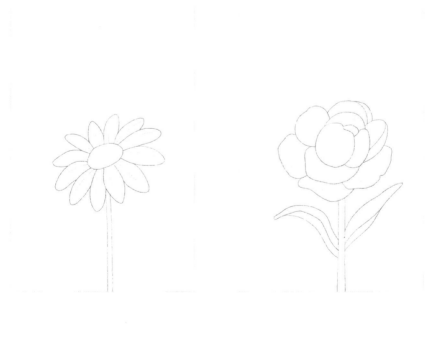

Title :

Date . .

Title :

Date . .

Mia & _____

Mia & _____

Title :

Date . .

Title :

Date . .

Mia & _____

Mia & _____

Title :

Date . .

Title :

Date . .

Mia & ————————

Mia & ————————

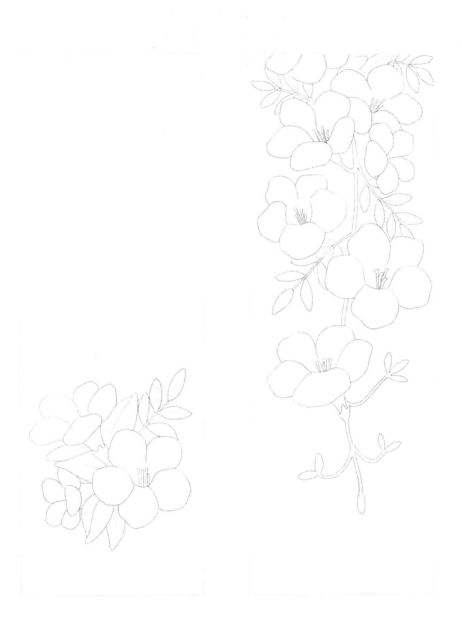

Title :

Date . .

Title :

Date . .

Mia &

Mia &

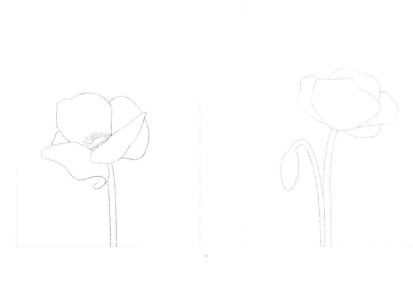

Title :

Date . .

Title :

Date . .

Mia & _____

Mia & _____

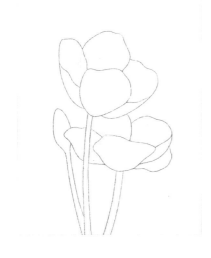

Title :

Date . .

Title :

Date . .

Mia & _____

Mia & _____

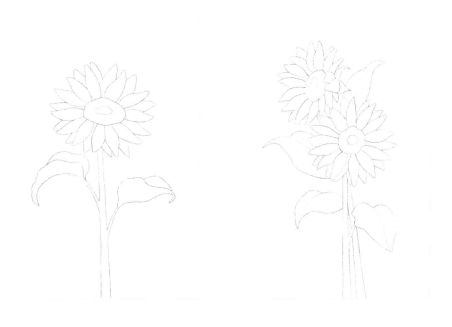

Title :

Date . .

Title :

Date . .

Mia & ―――――――

Mia & ―――――――

Title :

Date . .

Title :

Date . .

Mia & ——————

Mia & ——————

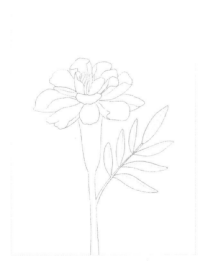

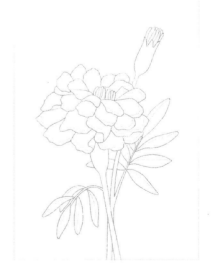

Title :

Date . .

Title :

Date . .

Mia & _____

Mia & _____

Title :

Date . .

Title :

Date . .

Mia & ——————————

Mia & ——————————

Title :

Date　　　　.　　　.

Title :

Date　　　　.　　　.

Mia & ────────────

Mia & ────────────

Title :

Date . .

Title :

Date . .

Mia & —————

Mia & —————

Title :

Date . .

Title :

Date . .

Mia & _____

Mia & _____

Title :

Date . .

Title :

Date . .

Mia & ————————————

Mia & ————————————

Title :

Date　　　　.　　.

Title :

Date　　　　.　　.

Mia & _____

Mia & _____

Title :

Date . .

Title :

Date . .

Mia & _____

Mia & _____

Title :

Date . .

Title :

Date . .

Mia & _____

Mia & _____

가이드북
-67쪽-

Title :

Date . .

Title :

Date . .

Mia & _____

Mia & _____

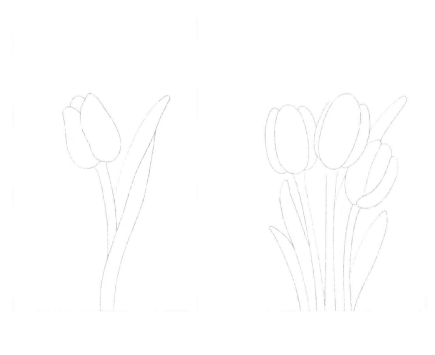

Title :

Date . .

Title :

Date . .

Mia &

Mia &

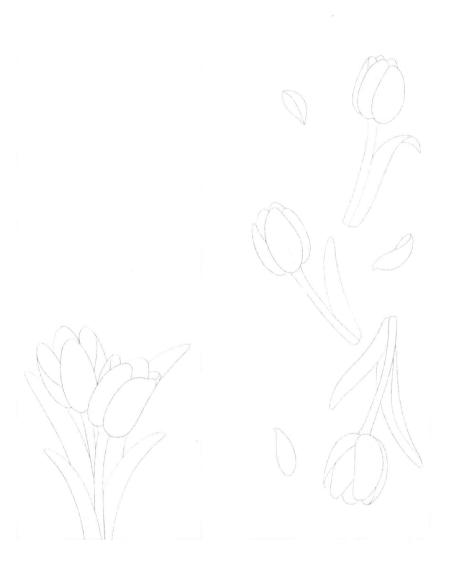

Title :

Date . .

Title :

Date . .

Mia & ─────────

Mia & ─────────

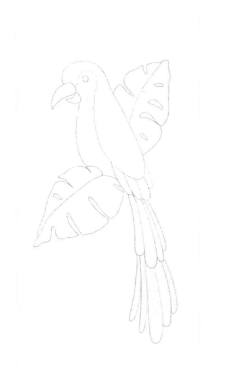

Title :

Date . .

Title :

Date . .

Mia & _____

Mia & _____

Title :

Date . .

Title :

Date . .

Mia & —————————

Mia & —————————

Title :

Date . .

Title :

Date . .

Mia & _____

Mia & _____

Title :

Date . .

Title :

Date . .

Mia & ————————

Mia & ————————

Title :

Date　　　.　　.

Title :

Date　　　.　　.

Mia & ─────────

Mia & ─────────

Title :

Date . .

Title :

Date . .

Mia & _____

Mia & _____

Title :

Date . .

Title :

Date . .

Mia & ———————

Mia & ———————

Title :

Date . .

Title :

Date . .

Mia & _____

Mia & _____

Title :

Date . .

Title :

Date . .

Mia & _____

Mia & _____

Title :

Date . .

Title :

Date . .

Mia & _____

Mia & _____